앤디 워홀

**ANDY WARHOL(MoMA Artist Series)**

**일러두기**

앞표지의 그림은 〈캠벨 수프 통조림〉으로 자세한 설명은 23쪽을 참고해주십시오.
뒤표지의 그림은 〈자화상〉으로 자세한 설명은 47쪽을 참고해주십시오.
이 책의 작품 캡션은 작가, 제목, 제작 연도, 제작 방식, 규격, 소장처, 기증처, 기증 연도 순으로 표기했습니다.
규격 단위는 센티미터이며, 회화의 경우는 '세로×가로', 조각의 경우는 '높이×가로×폭' 표기를 원칙으로 삼았습니다.

# 앤디 워홀
# Andy Warhol

캐럴라인 랜츠너 지음 | 고성도 옮김

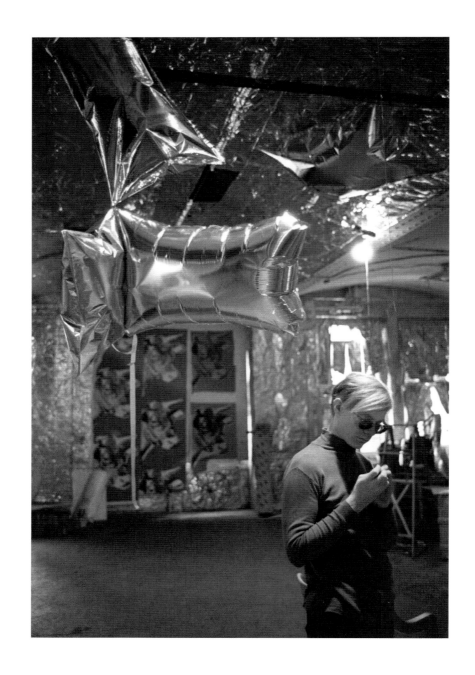

**작업실 '팩토리'에서 앤디 워홀과 은색 구름** Andy Warhol and Silver Clouds at the Factory, **1966년**

사진: 스티븐 쇼어

젤라틴 실버 프린트, 40.6 × 50.8 cm

작가 소장

이 책은 뉴욕 현대미술관이 소장한 앤디 워홀의 작품에서 선별한 열 점을 소개한다. 〈금빛 마릴린 먼로〉(20쪽)는 작품이 제작된 다음 해인 1962년에 미술관이 최초로 소장하였다. 뒤를 이어 1960년대와 1970년대에 미술품 수집가인 시드니 재니스를 비롯해 재클린 케네디, 마릴린 먼로, 마오쩌둥의 초상화와 '꽃' 연작(52쪽), 전기의자 이미지, 〈캠벨 수프 통조림〉(25쪽) 등이 추가되었다. 뉴욕 현대미술관은 워홀이 죽은 지 2년이 지난 1989년, 1950년대 초반부터 1980년대 후반까지 그의 작품 활동 전반을 조명하는 〈앤디 워홀 전展〉을 개최했다. 당시 회고전에는 이 책에서 소개하는 작품 열 점 중 여덟 점이 포함돼 있었는데 미술관은 이 가운데 세 점만을 소장하고 있었다. 그 이후 뉴욕 현대미술관은 140점이었던 워홀 소장품을 250점까지 늘렸다. 이 책은 뉴욕 현대미술관이 소장한 주요작의 작가들을 다룬 시리즈이다.

# 차 례

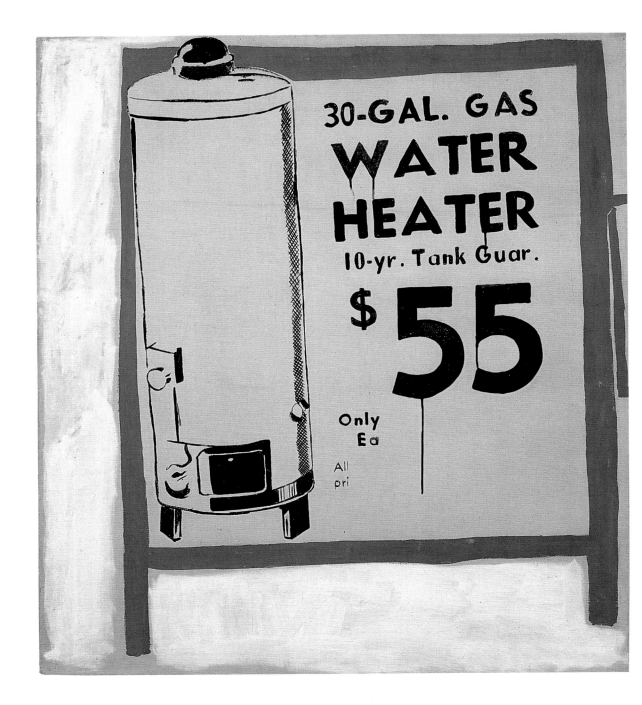

**워터 히터, 1961년**

캔버스에 카세인, 113.6×101.5cm

뉴욕 현대미술관

로이 리히텐슈타인 기증, 1971년

# 워터 히터

Water Heater

1961년

1949년 카네기 공과대학교를 졸업한 뒤, 앤디 워홀은 펜실베이니아 주의 피츠버그에서 뉴욕으로 이사했다. 이때부터 10년이 넘는 기간 동안, 그는 유행하는 상품에 화려함을 더한 그림을 발표하며 성공한 상업 작가로 자리매김했다. 워홀은 자신의 작품에 만족했지만 이상한 점을 느끼기도 했는데 이에 대해 다음처럼 말했다. "화가라면 누구나, 언제나 창의적인 작업을 하려 한다. 하지만 재미있게도 많은 이들이 내가 광고를 위해 그린 신발의 원제품은 '창조물'이라고 부르면서 그걸 그린 작품은 창작이 아니라고 말한다." 1960년 무렵, 로버트 라우센버그와 재스퍼 존스의 작품을 접한 워홀은 자신의 창작 방식을 재정립하기 시작했다. 처음에 그가 택한 전략은 기존 방식을 단순하게 뒤집는 게 아니었

다. 워홀은 유행을 소개하는 잡지를 읽는 독자의 구매 충동을 자극하기 위해 멋진 신발이나 매혹적인 액세서리의 이미지를 만드는 대신 타블로이드 인쇄물에 등장하는 단조로운 제품을 흑백으로 재현해, 상업적 유혹을 독특한 예술 작품으로 품격 있게 바꿔놓았다.

1961년 3월《뉴욕 데일리 뉴스》에 실린 광고를 복제한〈워터 히터〉와 텔레비전, 바람막이 덧창, 아이스박스, 티눈 연고, 지붕 구조물 등을 그린 초기작들을 통해 워홀은 순수미술 작가 대열에 들어섰다. 그 당시의 다른 그림들과 마찬가지로〈워터 히터〉에는 의도적인 투박함이 담겨 있다. 어색한 스케치와 이리저리 흘린 물감은 상업미술로 쌓아온 기법의 포기를 의미하며, 당시까지도 여전히 강한 영향력을 행사하던 추상표현주의에 대한 존경을 표한다. 비평가들이 자주 언급한, 이 작품과 미술사적으로 가장 유사한 이전 작품으로는 프란시스 피카비아의 신문 조각을 이용한 작은 크기의 미래주의 콜라주나 정교한 기계적 소묘를 들 수 있고, 마르셀 뒤샹의 레디메이드 작품들도 역사적 맥락을 같이한다고 할 수 있다. 워홀은 전혀 미학적이지 않은 대상을 특유의 기법으로 시각화해 일상성에 특별함을 부여하는 모범적인 전형을 만들어냈다.

# 전과 후

Before and After

1961년

위홀은 자신이 가장 좋아하는 두 장소로 미술관과 백화점을 꼽았다. 백화점은 화가 위홀의 첫 주요 전시회가 열린 장소이기도 하다. 1961년 4월, 본위트 텔러 백화점의 전시창에 네 점의 '전과 후' 연작 중 하나를 포함한 다섯 점의 회화가 최신 패션을 선보이는 마네킹 뒤의 배경(그림 1)으로 설치되었다. 다섯 점의 작품과 작가에 대해 큐레이터 카이내스턴 맥샤인은 "변형과 초월성에 대한 자기만의 은유로, 각 작품의 이미지는 작가의 욕망과 결핍을 드러내고 있다."고 평했다. 그중 만화《슈퍼맨》,《뽀빠이》,《작은 왕》을 각각 차용한 세 작품(그림 2~4)은 정신적 고찰을 특징으로 삼고 있다. 첫 번째 작품에는 클라크 켄트의 강력한 내면, 두 번째에는 시금치 섭취를 통한 변신, 세 번째에는 작은 남자의 승

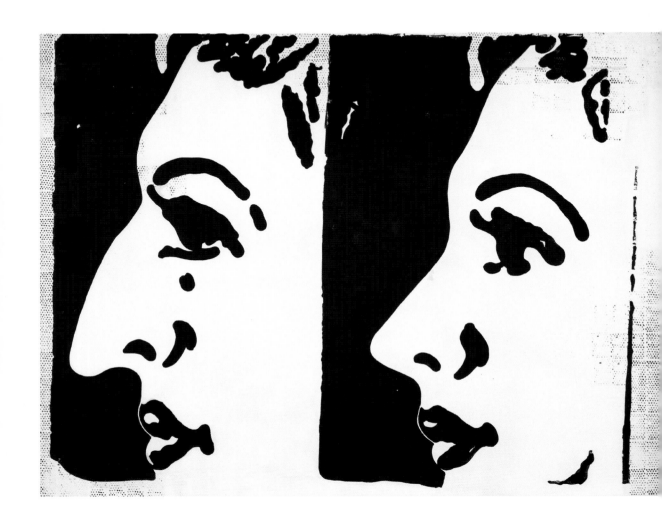

**전과 후, 1961년**
캔버스에 카세인 및 연필, 137.2×177.5cm
뉴욕 현대미술관
데이비드 게펜 기증, 1995년

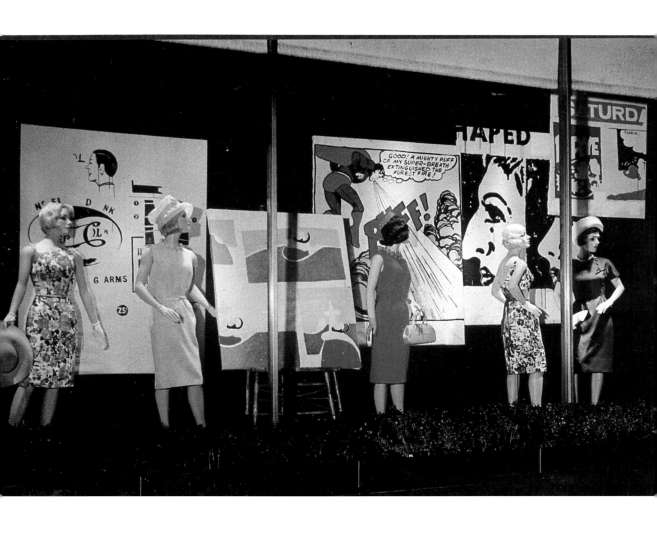

그림 1　본위트 텔러 백화점의 전시창, 뉴욕
1961년 4월
앤디 워홀 시각예술재단

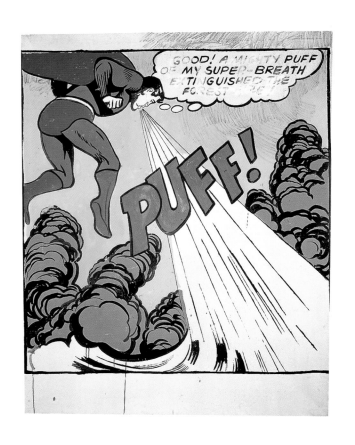

그림 2 **슈퍼맨**Superman, **1961년**

코튼 덕에 카세인 및 왁스 크레용

170.2×132.1cm

앤디 워홀 시각예술재단

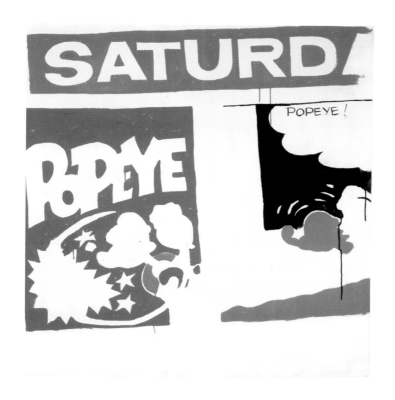

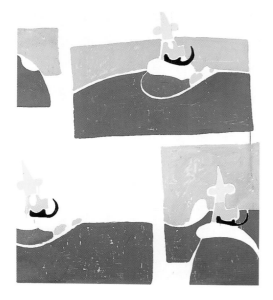

그림 3 **토요일의 뽀빠이**Saturday's Popeye, **1961년**

면綿에 카세인
108 × 99.1 cm
아헨 루트비히 국제 아트 포럼
루트비히 컬렉션

그림 4 **작은 왕**Little King, **1961년**

면綿에 카세인
116.8 × 101.6 cm
앤디 워홀 시각예술재단

리에 대한 의지가 담겨 있다. 나머지 두 작품은 〈광고Advertisement〉와 〈전과 후〉인데, 성형을 통한 변화에 초점을 맞추고 있다.

　타블로이드 신문인 《내셔널 인콰이어러》에 정기적으로 실린 광고(그림 5)를 기반으로 한 〈전과 후〉는 전통적으로 아름답지 않다고 인식되는 여성의 옆모습을 활기차고 이상적인 모습으로 변모시켰다. 이러한 변화는 워홀의 경험과 그에 대한 거리두기로부터 비롯되었다. 1957년, '형상을 왜곡하는 거울 (……) 그리고 성형수술'에 대한 믿음을 바탕으

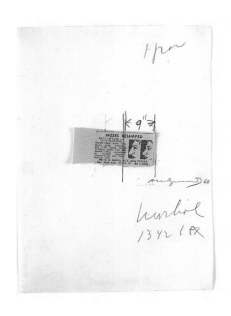

그림 5 〈전과 후〉를 그리기 위한 원재료 콜라주 및 소묘
　　왼쪽: 신문 콜라주, 23.8×16.8cm
　　오른쪽: 스트라스모어 종이에 그래파이트 소묘, 20.3×21cm
　　앤디 워홀 재단

로, 워홀은 어린 시절 앓았던 병 때문에 부어 있던 코를 축소하는 수술을 받았다. 외모 변화에 대한 워홀의 갈망은 코는 더 작게, 머리숱은 짙게 그려넣은 의사의 진료 사진에 드러난다(그림 6, 7).

《내셔널 인콰이어러》에 실린 코 성형수술을 받은 여성의 전후 이미지를 재구성하면서, 워홀은 원재료에 변화를 가해 손으로 그린 신문 광고 이미지를 상업적 인쇄물처럼 보이게 만들었다. 그림의 테두리에 불규칙하게 나열돼 있으면서 이미지 안으로도 종종 침범하는 회색 점

그림 6 앤디 워홀 (여권 사진), 1956년
젤라틴 실버 프린트, 7×6.4cm
앤디 워홀 미술관, 피츠버그
파운딩 컬렉션
앤디 워홀 시각예술재단 기증

그림 7 앤디 워홀 (코와 머리에 변형을 가한 여권 사진), 1956년
젤라틴 실버 프린트, 7×6.4cm
앤디 워홀 미술관, 피츠버그
파운딩 컬렉션
앤디 워홀 시각예술재단 기증

은 신문을 제작할 때 일반적으로 사용되는 벤데이 인쇄 방식을 과장한 기법이다. 하지만 워홀은 얼마 후 이 기법을 폐기했다. 뉴욕의 레오 카스텔리 갤러리에서 우연히 로이 리히텐슈타인의 작품을 접한 후 벤데이 도트 기법과 만화 이미지와 결별하고 이를 새로운 라이벌의 전유물로 남겨두었다. 이렇게 수작업과 기계 인쇄 사이에 걸친 애매모호한 방식에서 벗어난 워홀은 기계적 방식으로 결합한 예술 창작 기법을 고안할 수 있게 되었다.

# 금빛 마릴린 먼로

Gold Marilyn Monroe

1962년

1962년 8월, 미국을 충격에 빠뜨린 마릴린 먼로의 자살은 워홀이 평생 천착해온 죽음과 유명인이라는 두 가지 주제를 하나로 융합하는 계기가 되었다. 거의 20년이 지나, 워홀은 애써 무관심한 듯한 모습으로 그 소식을 들었던 상황을 떠올렸다. "실크스크린 작업을 시작한 상태였는데 마릴린 먼로가 죽었을 때 (……) 나는 그녀의 아름다운 얼굴을 남겨야겠다고 생각했다." 이 초상화를 비롯한 여러 작품이 1953년 영화 〈나이아가라Niagara〉의 홍보 사진(그림 8)을 기반으로 하고 있다. 우선 청록색, 녹색, 파란색, 노란색, 검은색의 단색으로 캔버스를 채운 뒤, 그 위에 한 장, 두 장, 혹은 여러 장의 사진을 바둑판 형태로 배열해 실크스크린으로 찍어냈다. 얼룩덜룩한 금색의 추상적 배경에 작은 사각형 모양으

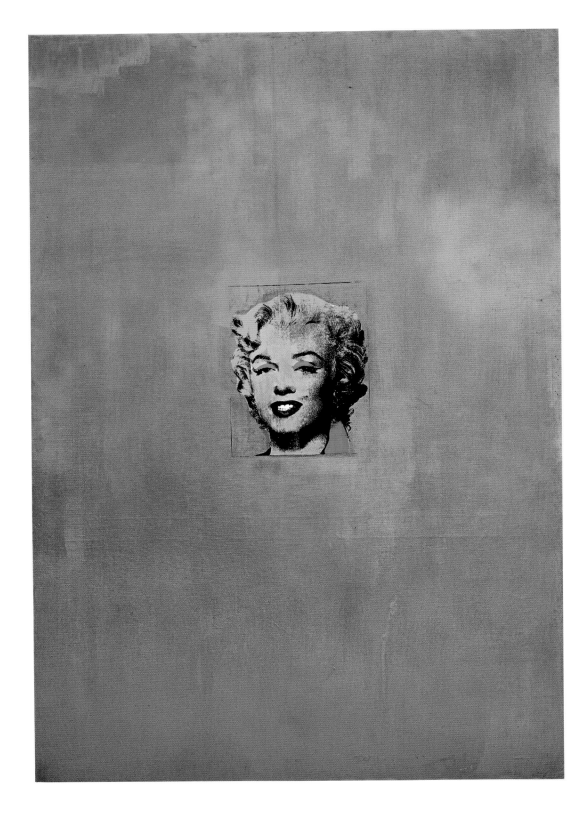

로 마릴린 먼로의 얼굴을 찍어낸 이 작품은 그녀의 초상 중 가장 기념비적인 작품인데, 여기서 마릴린은 은막의 여신의 자태를 드러내며 성스러운 기억을 되살린다. 비잔틴 양식의 금빛 이콘화(종교·신화 등의 관념 체계를 바탕으로 특정한 의의를 지니고 제작된 미술 양식. – 옮긴이)를 새롭게 재현한 먼로의 탈색된 머리카락과 보랏빛이 감도는 검은 입술, 하얀 치아, 기이한 청록색 눈에는 선정적이면서도 조금은 천박한 할리우드의 분장이 녹아 있다. 하지만 그러한 불균형과 조잡함에서 욕망의 대상이 되었지만 자신의 욕망은 채울 수 없었던 그녀의 연약함이 느껴진다.

〈금빛 마릴린 먼로〉는 뉴욕의 스테이블 갤러리에서 첫선을 보였는데(그림 9), 2개월에 걸친 전시가 끝난 뒤 비평가이자 미술사학자인 마이클 프라이드는 "당시의 신화에 어쩔 수 없이 기생寄生"하고 있는, 워홀의 마릴린이 "이해할 수 없거나 완벽히 구식인 이미지"로 인식될 우

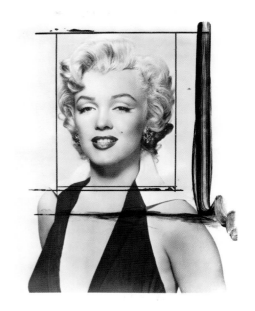

**(좌측) 금빛 마릴린 먼로, 1962년**
캔버스에 합성 폴리머 물감 및 실크스크린 잉크
211.4×144.7cm
뉴욕 현대미술관
필립 존슨 기증, 1962년

**그림 8 앤디 워홀의 1962년 마릴린 시리즈의 원본**
　　　젤라틴 실버 프린트 사진에 잉크 및 그래파이트
　　　25.9×20.2cm
　　　앤디 워홀 미술관, 피츠버그
　　　파운딩 컬렉션
　　　앤디 워홀 시각예술재단 기증

려가 있다고 밝혔다. 덧붙여 "이 작품은 워홀이 빚어낸 아름답고 과감하
며, 가슴 아픈 마릴린 먼로의 상징에 나만큼 감동받지 못할 세대에 대한
진일보적 저항이자 이번에 전시된 작품 중 가장 성공적인 작품이다. 왜
냐하면 마릴린이 우리 시대에 그 무엇보다 중요한 신화였기 때문이다."
라고 말했다. 현대적 신화에 집착하며 20세기 후반 미국인의 삶을 기록
해온 워홀의 작품에 주목한 이들에게 마릴린은 '기록된 천사'였고 지금
까지도 그렇게 남아 있다.

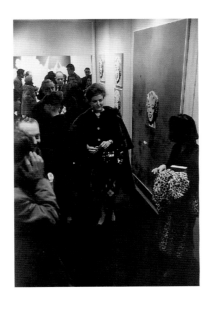

그림 9 **스테이블 갤러리 전시회 개막식**
뉴욕, 1962년 11월 6일
배경 그림: 〈금빛 마릴린 먼로〉

# 캠벨 수프 통조림

Campbell's Soup Cans

1962년

워홀의 첫 주요 개인전은 1962년 여름 로스앤젤레스의 페러스 갤러리에서 열렸다(그림 10). 당시 시판되던 캠벨 수프 사社의 모든 상품을 담아낸 서른두 개 캔버스도 포함돼 있었다. 각 캔버스는 그림처럼 벽에 걸려 있는 동시에, 상점의 식료품처럼 선반 위에 놓여 있었다. 한 비평가는 자신의 리뷰에 '제법 머리를 쓴 수프 통조림 화가'라는 제목을 달았다. 40여 년이 흘러 뉴욕 현대미술관이 작품을 소장하게 된 직후, 큐레이터 커크 바니도는 "영리하게 바보 같은 작품"이라는 비슷한 뉘앙스의 표현으로 작품을 칭찬했다. 놀랍도록 창의적이었던 페러스 갤러리의 전시 방법은 디렉터였던 어빙 블럼의 아이디어였는데, 그 역시 바니도와 마찬가지로 수프 통조림의 집합에서 '극도의 단순함을 기반으로 표현

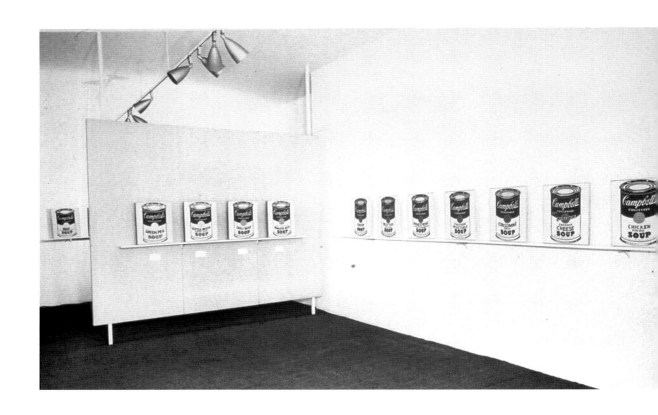

**그림 10 페러스 갤러리의 앤디 워홀 전시회**

1962년 7월

배경 그림: 〈캠벨 수프 통조림〉

앤디 워홀 미술관, 피츠버그

파운딩 컬렉션

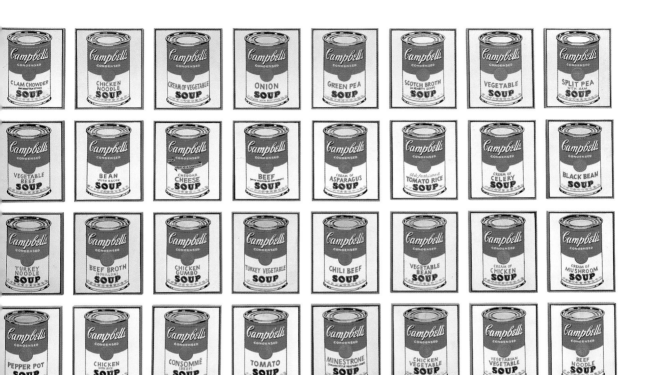

**캠벨 수프 통조림, 1962년**

서른두 개 캔버스에 합성 폴리머 물감
각 캔버스 크기: 50.8×40.6cm
뉴욕 현대미술관
어빙 블럼 기증(넬슨 록펠러의 유증), 윌리엄 버든 부부, 애비 올드리치 록펠러 기금,
니나 & 고든 번샤프트(헨리 무어를 기리며), 릴리 블리스, 필립 존슨 기금, 프랜시스 키치,
블리스 파킨슨 부인, 플로렌스 웨슬리 기증, 1996년

한 다양성'을 감지했고 이런 느낌을 전시회에 반영했다.

　　문자 그대로 대량 소비되는 사물의 전형인 캠벨 수프 통조림에서 우리는 단조로움과 결합된 다양성에 대한 워홀의 변치 않는 관심사를 엿볼 수 있다. 왜 그런 그림을 그렸느냐는 질문에, 워홀은 조금 과장된 태도로 20년간 점심 식사로 '매일 똑같은' 수프를 먹었다고 주장했다. 워홀은 다른 연작들과 마찬가지로 이 작품에 포함된 서른두 점의 캔버스를 따로 판매할 생각이었다. 하지만 그것들을 한곳에 걸어, 한 번에 바라보게 하는 방법으로 더 큰 시각적 충격을 끌어낼 수 있었다. 1962년 캠벨 수프의 상표는 20세기 내내 한 번도 바뀐 적이 없었고 너무 익숙했기 때문에 사람들의 이목을 끌지 못했다. 하지만 워홀은 캔버스에 통조림을 재현하는 새로운 방법으로 일상에서 주목받지 못하던 아주 흔한 소비재를 일종의 상징으로 격상시켰다.

　　20세기 중반, 미국 소비문화를 상징하는 캠벨 수프 카탈로그의 시각적인 조합은 재스퍼 존스가 조금 먼저 제작한 맥주 캔 조각 작품과 동일한 문제를 제기한다. 상업적인 이미지나 사물을 대상으로 삼을 때 예술의 개별적인 독창성과 창의성을 어떻게 부여할 수 있을까? 그에 대한 반응은 나뉘었다. 전통주의자들은 워홀의 작품을 장난으로 취급했고, 좀 더 왼쪽으로 기운 관람자들은 예리한 사회 비평으로 받아들였다. 또 어떤 이들은 일종의 경계에 놓인 인식의 산물로, 이 두 가지 특징이 공존한다고 생각했다. 세 번째 부류에 속할 메트로폴리탄 박물관의 큐

레이터 헨리 겔트잘러는 처음부터 위홀을 옹호했던 사람 중 한 명인데 다음과 같이 평했다. "그는 다양하고 모순되는 의미 사이에서 균형을 잡을 수 있는 화가이다. 주제를 포착해내는 뛰어난 눈을 지녔고 대중을 소비자로 규정하는 사회의 방식을 깊이 고찰했다. 그런 능력을 바탕으로 실제 세계에 대한 묘사와 모순되는, 자신만의 특별한 방식으로 도시 풍경을 담아내는 새로운 접근법을 창안했다."

# S&H 녹색 스탬프

S&H Green Stamps
1962년

위홀의 어머니를 포함해 많은 사람들이 부지런히 모았던 인기 적립 쿠폰을 차용한 이 작품은, 달러 지폐 이미지를 그린 위홀의 다른 작품과 함께 예술의 상품성을 직접 드러낸다. 하지만 이를 표현하는 방식은 복잡하다. 위홀의 뛰어난 도안 능력으로 미루어볼 때, 손으로 직접 그렸다면 같은 소재를 더욱 실감나게 재현할 수 있었을 것이다. 하지만 조수의 도움을 받아 미술용 지우개에 S&H의 로고를 새겼고(그림 11), 거기에 잉크를 묻혀 캔버스에 찍어냈다. 즉 스탬프(도장)를 이용해 스탬프(우표형 쿠폰)를 복제한 것이다. 기계적인 복제 기법을 활용하여 작가의 손길은 제거되었지만 소재의 특성을 살리는 데 필수적인, 반복적 연속성이 오히려 더 잘 드러났다. 작품에 스며들어 있는 집요한 정성을 생각하면,

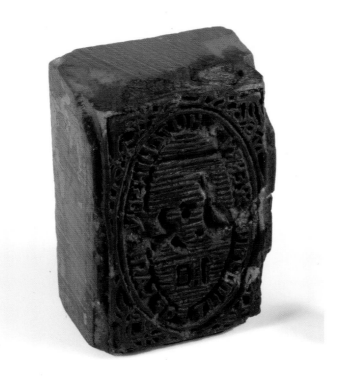

그림 11 'S&H 녹색 스탬프' 연작에 사용된 미술용 지우개 스탬프
앤디 워홀 미술관, 피츠버그
파운딩 컬렉션
앤디 워홀 시각예술재단 기증

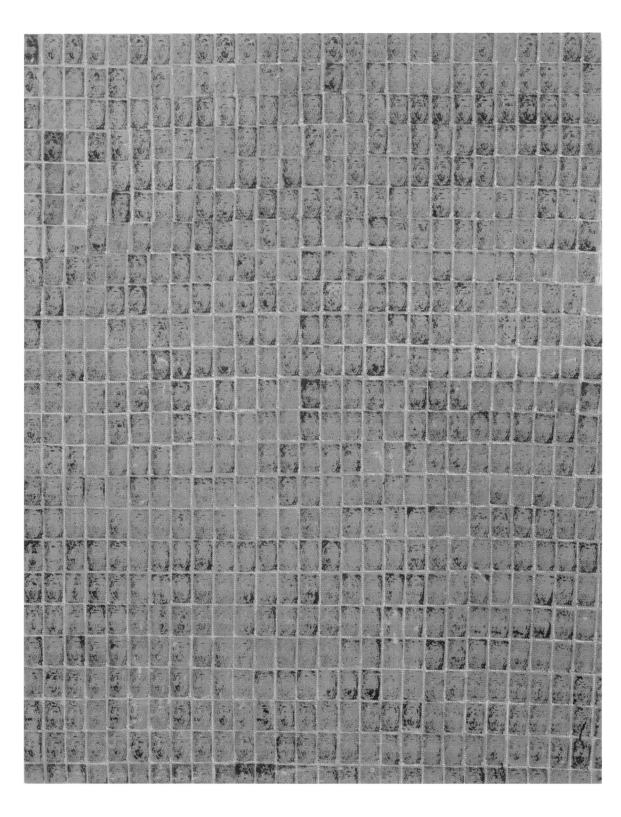

이 작품과 특성을 공유하는 작품으로 무엇보다 존스가 공들여 제작한 1956년작, 〈회색 알파벳〉(그림 12)을 꼽을 수 있을 것이다.

워홀은 개성 있는 자신만의 기법으로 〈S&H 녹색 스탬프〉를 제작하면서 예술성과 상품성의 결합에 대한 부담을 느꼈었다. 그런데 1965년 필라델피아 현대미술관에서 열려 선풍적인 화제를 불러일으킨 워홀의 첫 회고전을 통해 이는 어느 정도 해소되었다. 작품은 비교적 요란스럽지 않게 벽에 걸려 있었지만, 사진석판술을 이용해 증식한 이미지는 전시회 전체를 압도하며 주제와 포스터로 채택되었다. 〈S&H 녹색 스탬프〉는 벽지로 사용되었고 안내장으로도 제작되었으며, 포스터로 판매되면서 전시회의 재정에도 보탬이 되었다.

(좌측) **S&H 녹색 스탬프, 1962년**
캔버스에 합성 폴리머 물감과 실크스크린 잉크
182.3×136.6cm
뉴욕 현대미술관
필립 존슨 기증, 1998년

그림 12  **재스퍼 존스(미국, 1930년~)**
　　　　**회색 알파벳**Gray Alphabets, **1956년**
　　　　캔버스에 신문지 및 납화
　　　　167.6×116.8cm
　　　　개인 소장

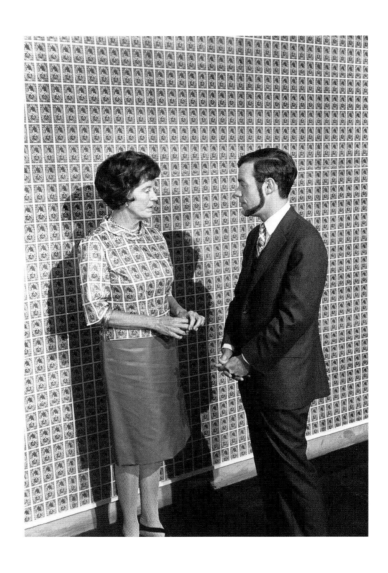

그림 13 앤디 워홀 전展 개막식에서 엘리너 비디 로이드와 미술관 디렉터 새뮤얼 애덤스 그린
사진: 조지 폴
필라델피아 동시대미술연구소, 1965년

# 열네 번의 오렌지색 자동차 충돌

Orange Car Crash Fourteen Times

1963년

워홀은 자신의 '죽음' 연작을 설명하면서 "크게 둘로 나뉘어 있는데 첫 번째는 유명인의 죽음이고 두 번째는 아무도 들어보지 못한 사람들의 죽음."이라고 말했다. 첫 번째 그룹에는 마릴린 먼로와 재클린 케네디(그림 14, 15)의 이미지가, 두 번째 그룹에는 원자탄 투하 같은 대규모 재난 피해자, 정부에서 실행한 전기의자 처형(그림 16)이나 부패한 참치 캔(그림 17)으로 인해 생을 마감한 사람들, 그리고 자동차 충돌처럼 좀 더 흔한 사고로 사망한 익명의 피해자들 이미지가 포함돼 있다. 그런데 유명하든 그렇지 않든 죽음의 운명이라는 워홀의 주제를 공유한 이들은 실크스크린으로 인쇄된 사진이라는 필터를 통해 강조되거나 흐릿해진다. '자동차 충돌' 연작에 실린 무명 피해자의 사진은 대체로 선정적

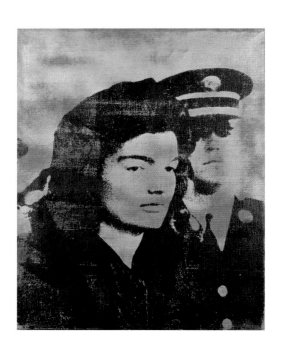

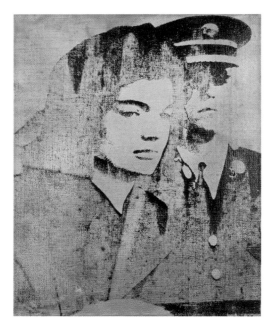

그림 14 **재키(금색)**Jackie(Gold), **1964년**
　　　리넨에 스프레이 물감 및 실크스크린 잉크
　　　50.8×40.6cm
　　　소나벤드 컬렉션
　　　소나벤드 갤러리, 뉴욕

그림 15 **재키(금색), 1964년**
　　　리넨에 스프레이 물감 및 실크스크린 잉크
　　　50.8×40.6cm
　　　소나벤드 컬렉션
　　　소나벤드 갤러리, 뉴욕

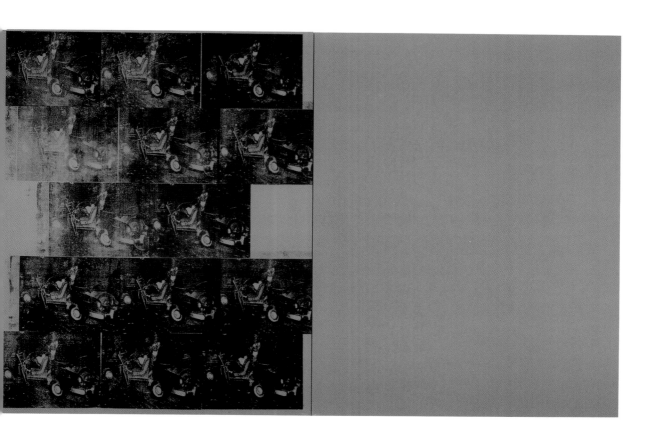

열네 번의 오렌지색 자동차 충돌, 1963년
두 개 캔버스에 합성 폴리머 물감 및 실크스크린 잉크
크기 합계 268.9 × 416.9 cm
뉴욕 현대미술관
필립 존슨 기증, 1991년

인 타블로이드 신문에서 차용되었다.

이 그림의 원본 사진에는 나무 혹은 전신주와 뒤엉킨 자동차와 보도로 튕겨나가 분리된 운전대를 움켜쥐고 있는 운전자의 모습이 담겨 있다. 캔버스에 옮겨진 사진은 카메라의 눈에 포착된 강렬한 진실의 순간이 (조마조마하게 반복되는) 순간 정지 화면으로 강조되어 있다. 하지만 정교하지 않은 실크스크린 작업을 거치면서 검은 잉크가 오렌지색 배경과 뒤섞였고 치명적 순간을 포착해낸 보도 사진의 끔찍한 세부는 흐릿하게 번져 있다. 의도적으로 어긋나게 배치되었고 암부와 명부가 번진 실크스크린 격자에 반복 나열된 사고 장면은 갑작스러운 충돌로 인한 지옥 같은 세계를 상기시키며 하나로 결합되어 있다. 왜 오른쪽에 단색의 빈 패널을 배치했을까? 워홀의 전형적이면서도 현학적인 답변은 이렇다. "나는 모든 대형 작품에 배경과 같은 색깔의 빈 캔버스를 배치한다. 두 캔버스는 함께 걸 수 있도록 의도적으로 제작한 것이지만 소장자가 마음대로 결정할 수 있다. 나란히 걸 수도 있고 맞은편 벽이나 그림의 위 혹은 아래에 배치할 수도 있다. (……) 나는 그저 더 크고 비싸게 만들려고 했다." 단색의 캔버스는 수집가인 필립 존슨이 이 작품을 구매할 때 추가되었다고 한다. 진실이 무엇이든 작가의 말을 의심할 필요 없이, 우리는 단색 캔버스가 존재해야 할 또 다른 이유를 알 수 있다. 머릿속에 떠오르는 가능성의 일부를 적어보자면, 오렌지색이 확장되며 충격의 크기도 함께 커지거나, 냉혹하게 똑같이 반복될 다음 충돌을 기

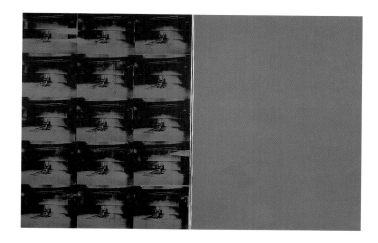

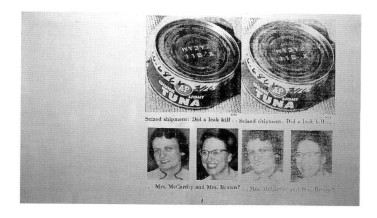

그림 16 **푸른 전기의자**Blue Electric Chair, **1963년**
리넨에 아크릴 물감 및 실크스크린 잉크 · 두 개 패널
264.8×407.6cm
개인 소장

그림 17 **매카시 부인과 브라운 부인(참치 재앙)**Mrs. McCarthy and Mrs. Brown(Tunafish Disaster), **1963년**
리넨에 실크스크린 잉크 및 은색 물감
114.9×200cm

다리게 된다고 볼 수 있다. 혹은 내세를 상징하는 빈 공간이라고 해석할
수도 있을 것이다. 작품의 풍부한 형식과 내용은 이런 추측에 당위성을
부여한다. 이는 또한 워홀이 존경했던 추상화가 바넷 뉴먼과 이후의 색
면 화가들에 대한 경배로 읽을 수도 있다.

# 이중 엘비스

Double Elvis

1963년

1960년 영화 〈플레이밍 스타Flaming Star〉에서 권총을 든 카우보이 포즈를 취하고 있는 엘비스 프레슬리의 홍보 사진(그림 18)은 〈이중 엘비스〉를 포함해, 미국에서 가장 유명한 록 스타를 하나 혹은 여러 이미지로 담아낸 서른 점이 넘는 작품의 원본이다. 1963년 가을 로스앤젤레스의 페러스 갤러리에서 처음 전시된 이후로(그림 19), 이 연작은 워홀에게 개성이 강한 미학적 전략가라는 명성을 안겨주었다. 당시 그는 시간이 모자랐기 때문에 모든 이미지가 인쇄된 자르지 않은 긴 롤 하나와 고정용 틀을 갤러리 디렉터인 블럼에게 보내면서 "당신이 원하는 대로 자르세요. 모든 결정을 맡깁니다."라고 말했다. 활동이 더 적었던 한 해 전에도 워홀은 서른두 개 캔버스로 이루어진 〈캠벨 수프 통조림〉을 하나의

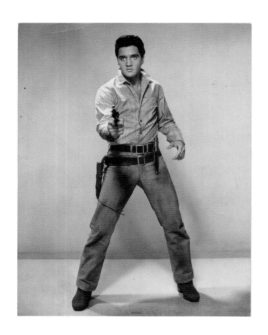

그림 18 **엽서(《플레이밍 스타》의 엘비스 프레슬리 홍보 사진), 1960년**

펠트펜으로 글자를 적은 컬러 엽서
23.7×18.7cm
앤디 워홀 미술관, 피츠버그
파운딩 컬렉션
앤디 워홀 시각예술재단 기증

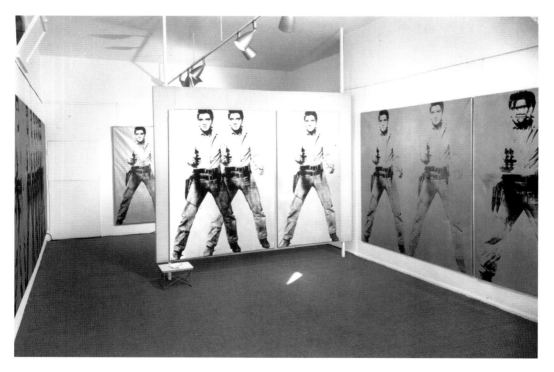

그림 19 **엘비스 연작 전시**

페러스 갤러리, 로스앤젤레스, 1963년 가을

작품으로 구성하는 결정을 블럼에게 맡겼다. '엘비스' 연작을 제작하면서 중개인의 개입을 스스로 요청한 셈이다. 전통주의자들은 이처럼 열려 있는 행동을 순수예술의 핵심 가치인 작가의 독창성과 순수성에 대한 공격으로 인식했지만 점차 이를 받아들이게 되었다. 미술계의 앙팡 테리블(장 콕토의 소설 제목에서 비롯된 말로 태도나 행동이 영악하고 별난 짓을 잘하는 조숙한 아이들을 가리킴.—옮긴이)이라며 워홀의 유명세는 치솟았지만, 예술의 자격에 대한 논란은 일찍이 잘 알려진, 재치 있고 논리적인 워홀의 전략을 모호하게 만들었다. 작품 활동을 하는 동안 언제나 타인의 아이디어를 수용한 워홀의 자세는 (늘 최종 거부권은 자신에게 있었지만) 신성시되는 초현실주의와 추상표현주의의 우연성 혹은 우연에서 비롯된 표현과 동일한 의미가 있다.

워홀은 우연성이 예술에 작용되는 방식을 받아들이며 자기만의 스타일을 부여했지만, 매체를 사용하는 방식은 전통에서 크게 벗어나지 않았다. 예를 들어 '엘비스' 연작의 배경은 아크릴 물감을 사용해 손으로 채색했는데, 미술가 프랭크 스텔라가 초기에 만든, 모양을 낸 알루미늄 회화와 크게 다르지 않게 신비롭고 감각적인 표면을 잘 살려냈다. 워홀은 자신의 의도를 부각시키기 위해 물감의 불안정한 금속성을 이용해, 캔버스 표면을 엘비스의 이미지가 움직일 수 있는 영화의 은막銀幕처럼 보이게 했다. 다중 인쇄된 할리우드 카우보이 엘비스는 저돌적인 자세와 투명한 형상으로 우리를 향해 돌진해올 것처럼 보인다. 원본 이

미지를 실물 비율보다 더 크게 확대해 발과 머리는 프레임 밖으로 벗어나게 하고, 다양한 농도의 검은 잉크로 인쇄함으로써 반복되는 사진 한 장을 움직임으로 인한 잔상과 어른거리는 빛으로 바꿔놓았다. 〈이중 엘비스〉에 표현된 골반이 겹친 부분, 단축법으로 표현된 권총의 떠오르는 인상, 그림 왼쪽의 유령처럼 흐릿해서 거의 알아보기 힘든 손과 총의 얼룩에서 느낄 수 있는 검은색의 색조 차이는 은빛 배경 속에서 움직임을 만든다. 1960년대 초반의 미국 극장 스크린에서 명멸하던 〈플레이밍 스타〉에서 엘비스가 총을 뽑아드는 동작이 안겨주는 순간적인 충격은 워홀의 작품이라는 인공 영역 속에서 변형되어 남아 있다.

이중 엘비스, 1963년
캔버스에 합성 폴리머 물감 및 실크스크린 잉크
210.8×134.6cm
뉴욕 현대미술관
커크 바니도를 기리며 제리 & 에밀리 슈피겔 가족 재단 기증, 2001년

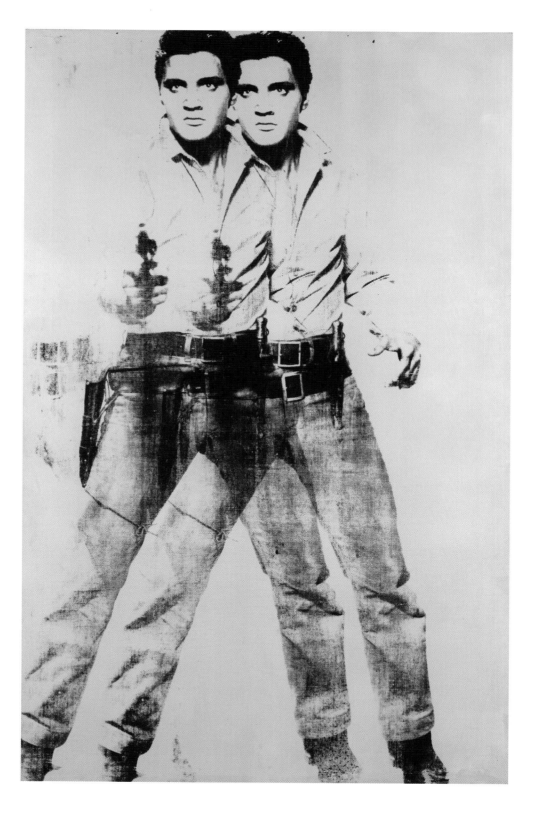

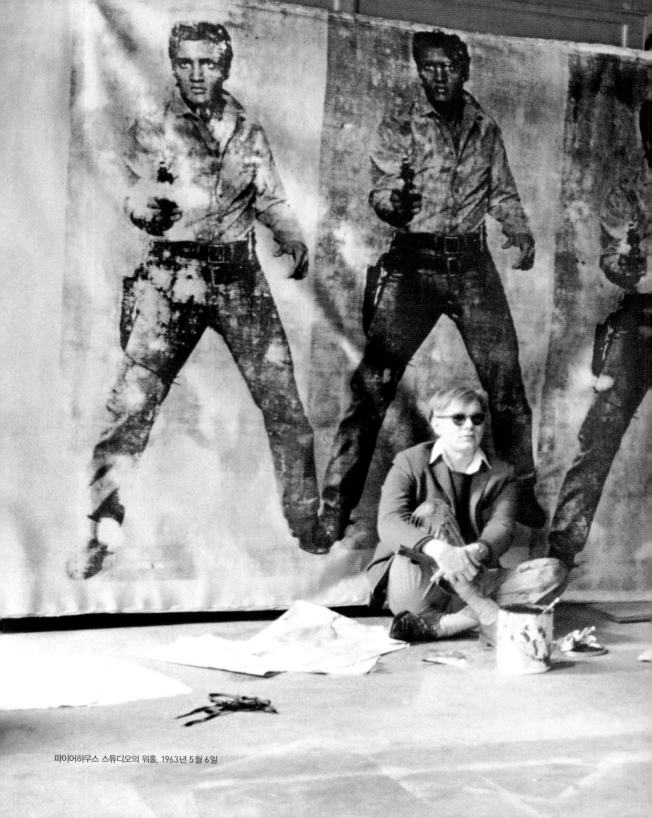

파이어하우스 스튜디오의 워홀, 1963년 5월 6일

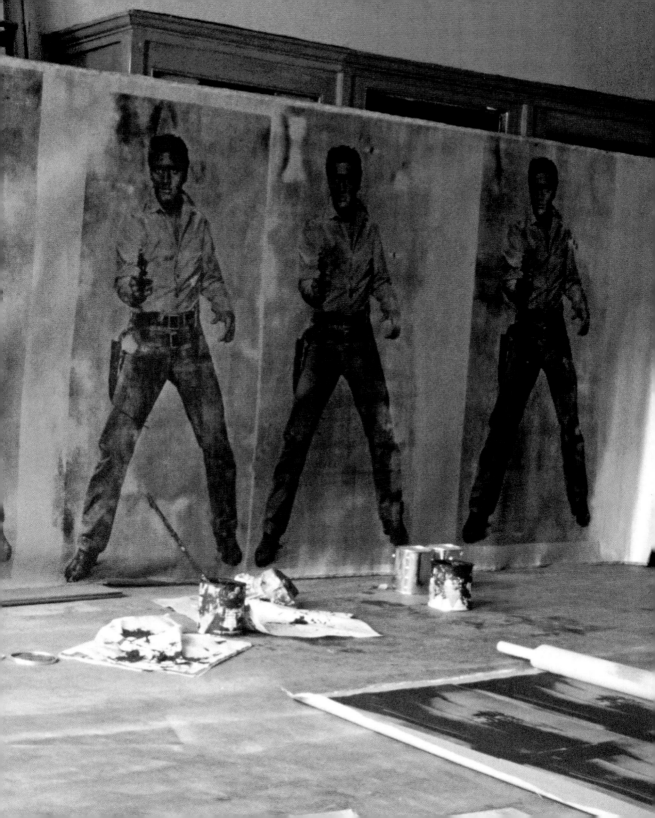

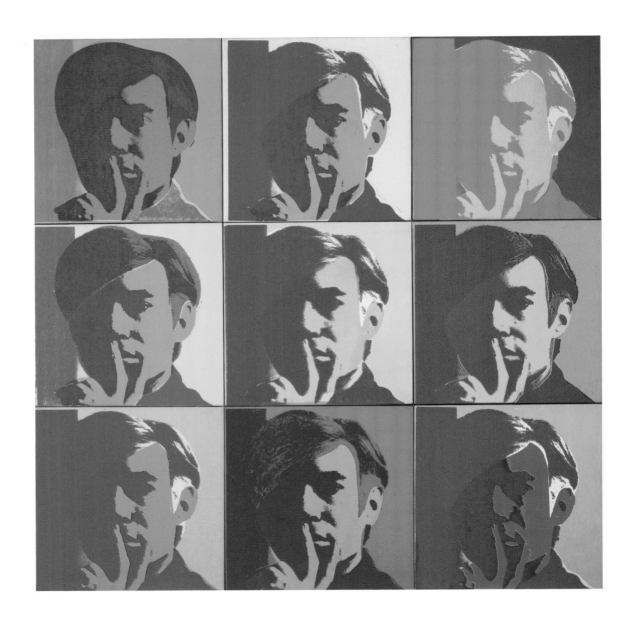

**자화상, 1966년**
아홉 개 캔버스에 합성 폴리머 물감 및 실크스크린 잉크
캔버스 규격: 57.2×57.2cm
전체 규격: 171.7×171.7cm
뉴욕 현대미술관
필립 존슨 기증, 1998년

# 자화상

Self-Portrait

1966년

1960년대 초반부터 사망에 이른 1987년까지 워홀은 자신의 다양한 모습을 기록한 수많은 사진을 남겼다. 가까웠던 친구에 따르면, 그가 선택한 역할들은 "당시 자신의 본모습이며 자신이 살았던 시기를 반영하고 있다". 초기에 촬영한 즉흥적인 얼굴 사진이나 사진 촬영 부스에서 찍은 자화상(그림 20)과는 달리 이 작품에 나타난 미술계의 우상 같은 이미지는 의도적으로 연출한 것이다. 검지와 중지를 입술에 대고 있는 자세는 사색적이며 내성적인 모습을 드러낸다. 짙은 그림자에 일부가 가려져 있긴 하지만, 시선 또한 차분하고 무표정하다. 한눈에 알아볼 수 있는 자신의 모습을 아홉 번이나 반복해 배치하고 컬러 잉크와 형광색 물감으로 표현함으로써 유명인의 사진처럼 성공적으로 추상화했다. 작품 속

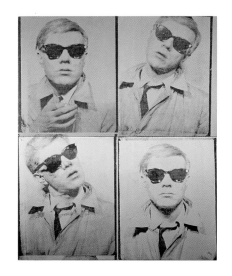

그림 20 **자화상, 1963~64년**
캔버스에 실크스크린 잉크·폴리머 물감 및
네 개 패널, 각 50.8×40.6cm
가이 & 노라 배런 컬렉션
블룸필드 힐스, 미시간 주

위홀의 이미지는 무명 배우의 프로필 사진, 작가의 책 표지 사진, 디스
코텍을 떠도는 바람둥이의 스냅 사진으로 보일 수도 있다. 하지만 실제
로 작가 자신은 익명성과 거리가 멀었다. 이 자화상이 만들어졌을 당시,
위홀은 당대의 명사이자 공동 작업자였던 에디 세즈윅과 함께 첫 회고
전(그림 21)이 열린 장소에서 수많은 군중에게 둘러싸였고, 직접 만든
영화 〈첼시 걸즈Chelsea Girls〉가 미국 전역에서 개봉되었으며, 록 뮤지션
브라이언 존스, 밥 딜런, 루 리드, 벨벳 언더그라운드가 '팩토리'라고도
불린 위홀의 작업실에 자주 찾아오기도 했다.
　　자신이 줄곧 작품의 대상으로 삼았던 마릴린, 재키, 엘비스와 같
은 슈퍼스타의 반열에 오른 작가는 '앤디 위홀에 관한 모든 것을 알고

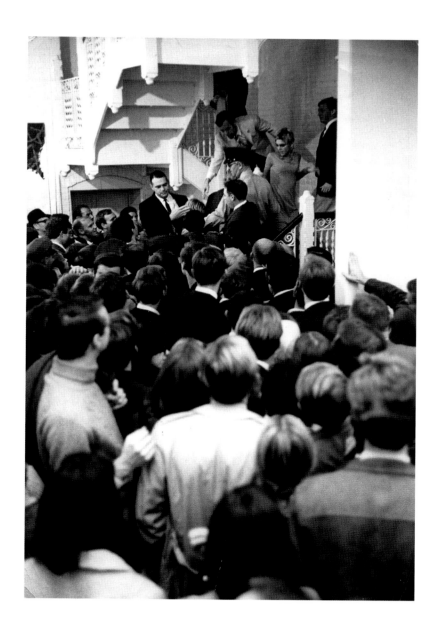

그림 21 **앤디 워홀 전**展 **개막식의 에디 세즈윅(계단 위)**
사진: 조지 폴
필라델피아 동시대미술연구소, 1965년
펜실베이니아 대학교 동시대미술연구소 건축자료실

싶은' 사람들에게 "내 그림과 영화와 나를 보시면 거기에 내가 있습니다. 아무것도 숨기지 않았어요."라고 조언했다. 〈자화상〉을 유심히 살펴보면 즐거움을 얻게 될 뿐만 아니라 보통 때보다 꼼꼼하게 계산된 형식적인 움직임을 간파할 수 있다. 아주 익숙한 작가 특유의 반복적 배치로 이미지에 담긴 특성이 흐릿해지지만, 마치 색채 견본과도 같은 중요한 효과를 낳기도 한다. 원본 사진의 워홀 얼굴 오른편에는 그림자가 드리워져 있다. 다양한 색채의 잉크를 사용한 실크스크린 과정을 거치면서 변형된, 단단하고 불투명한 그림자는 인접한 아홉 개 캔버스에 분포된 황토색, 오렌지색, 자줏빛이 도는 붉은색의 고정된 패턴을 창조한다. 공간을 잠식한 그림자에 채색된 난색이 주는 느낌은 환각적인 녹색, 파란색, 청록색으로 칠해진 아홉 개의 얼굴에 의해 더욱 강화된다. 선택적으로 착색된 얼굴과 머리카락은 흠뻑 젖은 노란색 배경의 흔적이다. 수직적인 세 줄의 이미지에 담긴 연초록, 탈색된 청록, 밝은 자주, 연노랑, 선홍색은 배경색과 합쳐지며 대칭적으로 배치된 이미지 속 머리와 어깨에 각기 다른 색채를 부여한다.

겉으로 보이는 이미지에 대한 불완전한 감상으로 사적이고 은밀한 작가의 성격까지 알 수는 없지만, 상징과 표면적 의미의 깊이를 생각해볼 수는 있다. 잘 알려진 얘기는 아니지만 워홀은 고교 동창생 중 누군가에게 깊은 인상을 남겼던 모양이다. 졸업 앨범에 실린 그의 사진 밑에는 선견지명이 돋보이는 한마디가 적혀 있다. "지문처럼 독창적인."

# 10피트의 꽃

Ten-Foot Flowers

1967년

1964년 11월, 워홀이 오랫동안 갈망했던 첫 전시회(그림 22, 23)가 뉴욕의 레오 카스텔리 갤러리에서 열렸을 때, 그는 새로운 '꽃' 연작으로 공간을 채웠다. 대부분 사진 잡지에서 발견한 이미지에 다양한 색채 변화를 가미해 약 60~208센티미터 길이의 사각형 캔버스에 표현한 작품들이었다. 그렇게 시작된 연작은 이후 다양한 작품으로 이어졌고 1968년 스톡홀름 현대미술관에서 유럽 최초로 열린 워홀의 회고전(그림 24)에서 소개된 약 3미터 크기의 꽃 작품으로 마무리되었다. 전통적인 방식에 대한 대안으로 기획된 전시회는 워홀이 제작한 회화와 영화의 관계를 주제로 삼았고, 꽃 그림은 영화 스크린 크기로 확대되었다. 큰 것이 늘 좋다고 할 순 없지만, 이 경우엔 이미지의 특별한 힘이 현저히 강화

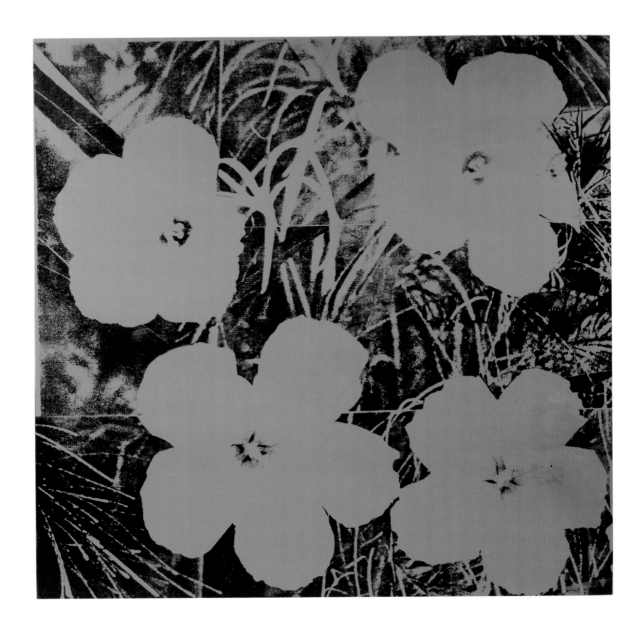

**10피트의 꽃, 1967년**
캔버스에 합성 폴리머 물감 및 실크스크린 잉크
292.2×292.2cm
뉴욕 현대미술관
니나 & 고든 번샤프트 유증 기금
블란쳇 후커 록펠러 기금(교환)
회화와 조각 위원회 기금, 2001년

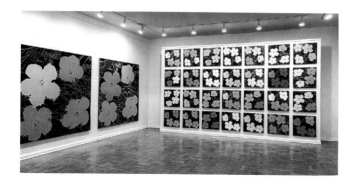

그림 22 **뉴욕 레오 카스텔리 갤러리의 앤디 워홀 전시회**
1964년 후반
배경 그림: 〈82인치의 꽃Eighty-Two-Inch Flowers〉,
〈24인치의 꽃Twenty-Four-Inch Flowers〉

그림 23 **제라드 말랑가 시 낭독회에 모인 군중**
레오 카스텔리 갤러리, 뉴욕, 1964년
배경 그림: 〈24인치의 꽃〉

되었다. 워홀이 주로 작업했던 주제인 수프 통조림, 자동차 충돌, 유명인, 인종 폭동, 옛 거장들의 그림과는 다르게 '꽃' 연작에는 특정 문명의 산물임을 나타내는 구체적 특징이 보이지 않는다. 상징적 의미를 확장하는 동시에 축소하는 워홀의 모순된 2단계 기법이 네 개의 히비스커스 꽃잎에 적용되며 불안정한 공간에 스며들어 있다. 확대되고 변질되면서 다른 의미를 갖게 된 꽃은 매혹적인 악몽의 혼란스러운 환영이다.

스톡홀름에 전시되었던 세트에 포함된, 어떤 정원에서도 볼 수 없는 기이한 녹색으로 표현된 이 꽃은 원형적인 움직임을 드러낼 태세를 갖춘 한편 검은 배경 위에서 정적인 느낌을 자아내고 있다. 같은 인공 색조로 인쇄된 잎은 추상표현주의의 붓 자국처럼 활동적인 느낌을 준다. 늘 그렇듯, 이 작품의 시각 효과는 실크스크린 과정에서 나왔다. 평평한 히비스커스 꽃잎과 흔들리듯 표현돼 있는 변색된 잎에 의해 부분적으로 감춰져 있지만, 스크린 테두리의 자국이 만들어낸 격자무늬는 자연의 흔적을 지우며 꽃에 표현된 정체된 느낌을 불안하게 보존시킨다. 수평적인 움직임은 제한돼 있지만 형광빛 바탕칠이 드러난 히비스커스 꽃은 사물과 배경의 관계가 극적으로 반전된 가운데 시각적 드라마를 만들어낸다. 압도적이며 인공적인 이 특별한 정원 그림은 미학적 혹은 현실적으로 익숙한 의미의 회로에서 우리를 고립,단절시키고 있어서, 황홀·매혹·혼란·사악함·풍성함·소외 등의 대안 감각을 경험할 수 있는 영화의 세계에 발을 들인 느낌을 준다. 워홀의 작품에 조예가

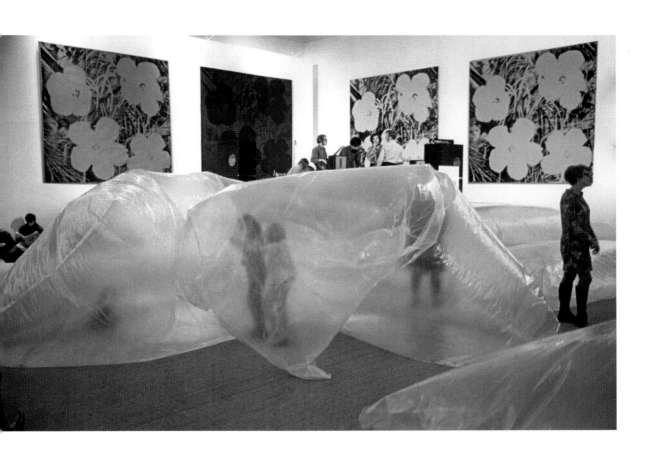

그림 24 **스톡홀름 현대미술관의 앤디 워홀 회고전**
1968년 11월
배경 그림: 〈10피트의 꽃〉

깊었던 비평가이자 예술가인 존 코플란스는 한층 더 깊은 분석을 내놓았다. "최고의 꽃 그림(특히 대형 작품)의 놀라운 점은, 관람자의 시선 속에서 비극을 빚어내는 섬광 같은 아름다움이라는 워홀 예술의 정수를 드러낸다는 것이다. 놀라울 정도로 선정적인 색채의 꽃은 먹빛을 배경으로 언제나 차분히 내려앉는다. (……) 아름다움을 간직한 채로 남아 있기를 아무리 소망해도, 이 꽃들은 결국 관람자의 시선 속에서 마치 죽음에 홀린 듯이 시들어버리고 만다."

# 최후의 만찬

The Last Supper

1986년

〈최후의 만찬〉은 레오나르도 다빈치의 동명 작품을 차용해 워홀이 생의 마지막 해에 그린 기념비적 연작에 포함된 작품이다. 이 연작은 1986년 다빈치의 프레스코 작품이 소장된 성당 건너편에 있는 자신의 밀라노 갤러리에서 전시회를 열자는 수집가 알렉산드로스 이올라스의 제안에 따라 시작되었다. 이 프로젝트는 워홀에게 색다른 자극이 되었다. 르네 상스 시대 거장들의 작품을 새로운 소재로 차용할 무렵이기도 했고, 지인 외에는 알지 못했던 사실이지만, 워홀은 당시 펜실베이니아 주 피츠 버그의 이민자 사회에서 성장하며 가르침을 받은 가톨릭에 대한 신념을 여전히 고수하고 있었기 때문이다. 게다가 이 그림에는 작가의 추억도 담겨 있다. 그의 형제의 말에 따르면, 〈최후의 만찬〉의 복제화가 가

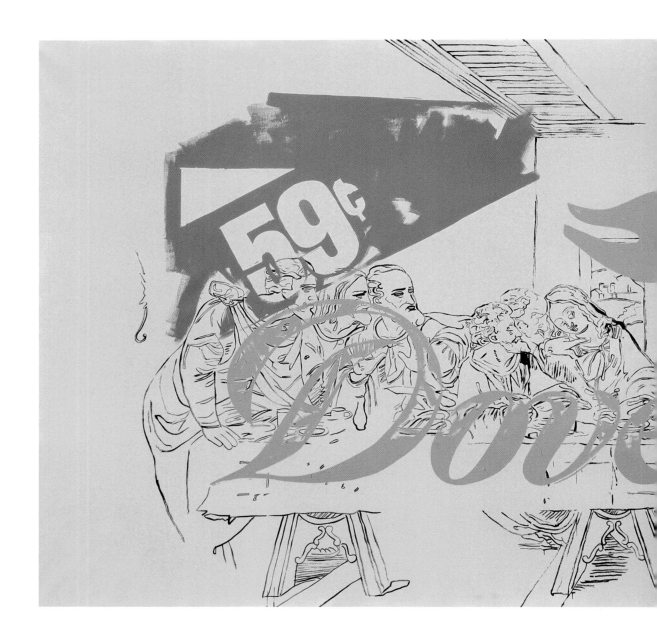

**최후의 만찬, 1986년**
캔버스에 합성 폴리머 물감
302.9 × 668.7 cm
뉴욕 현대미술관
앤디 워홀 시각예술재단 기증, 1994년

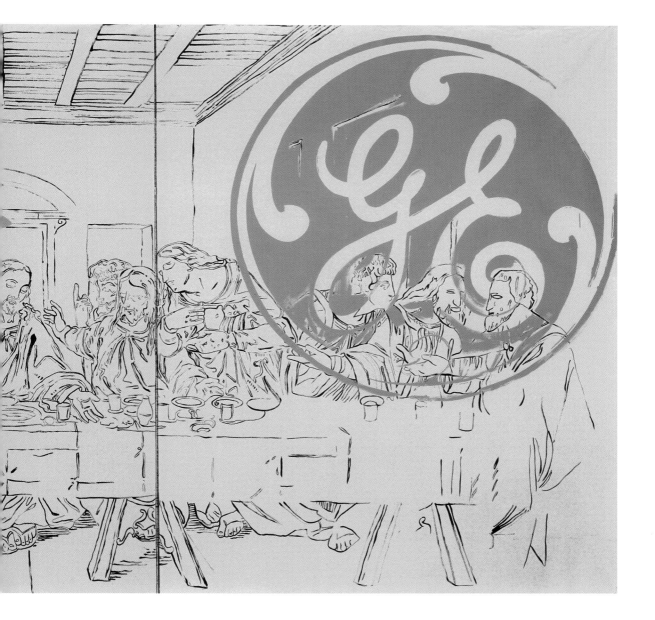

족이 식사하던 주방 벽에 걸려 있었고, 워홀이 뉴욕에서 오랫동안 함께 살았던 사랑하는 어머니도 같은 그림이 인쇄된 카드(그림 25)를 늘 기도 책에 넣어 가지고 다녔을 정도였다. 예외도 있지만 워홀은 주로 광고, 뉴스, 영화 홍보 사진 등 대량 복제품을 기반으로 한 대중문화의 소재를 선호했다. 밀라노의 산타 마리아 델라 그라치에 성당에 있는 다빈치의 독특한 명작은 워홀의 영역에서 벗어난 것처럼 보이기도 하지만, 가족이 증언했듯이, 반복·마케팅·복제 등의 실험을 시작하기 훨씬 전부터 체내에 각인돼 있던 익숙한 대상이었다. 워홀이 〈최후의 만찬〉을 접했을 때, 원본은 이미 기독교를 바탕으로 한 서방 문명에서 적어도 2세기 동안 다양한 형태와 미디어로 반복되며 재생산되었다. 너무도 익숙했기 때문에 오히려 영적 울림을 잃은 클리셰가 되고 만 셈이다. 원본 작품에 담긴 영성과 상업성의 조합은 작품에 대한 워홀 개인의 감정을 가릴 수 있는 기회를 선사했다.

〈최후의 만찬〉을 복제한 작품들의 범람으로 워홀의 진보적 실험이 가능했지만, 사실은 장애가 되기도 했다. 작가의 조수였던 루퍼트 스미스는 당시의 어려움을 이렇게 회고했다. "화집에 실려 있는 작품 사진은 너무 어두워서 사용할 수가 없었다." 결국 '흰색 플라스틱'으로 된 모조 대리석 조각을 뉴저지 턴파이크에서 발견했고 13달러에 구입했다. "워홀도 타임스 스퀘어에서 커다란 에나멜 조각상을 발견했는데 2,000달러를 지불해야 했다." 결국 그들은 사용 가능한 두 개의 복제품을 구

할 수 있었는데, "작업실 옆의 한국 상점에서 구입한 복제품은 울워스 같은 대형 마켓에서 흔히 볼 수 있는 것"이었고 나머지 하나는 "거의 모든 유명 회화의 선화線畵"가 수록된 "현대판 조르조 바사리의 책자와 같은 화집"에 있었다. 전자는 실크스크린 버전에 사용됐고, 후자는 윤곽선을 복제한 뒤 캔버스에 영사해 작업한 회화 버전에 사용됐다.

그 결과 넓은 면에 손으로 물감을 흘려 그린 그림이 탄생했고, 이는 다빈치의 디자인과 물리적 상호 관계를 맺으며 그리스도와 사도들의 모습을 형체가 없는 환영처럼 담아냈다. 이따금 워홀은 작품에 장식적 요소를 넣지 않을 때도 있다. 그리고 이 작품에서처럼 스텐실로 찍은 세속적 모티프를 자주 삽입하곤 했는데, 다빈치의 구상과는 너무 이질적인 시도였다. 이로 인해 발생하는 생경함은 조르주 브라크나 파블로 피카소의 미래주의적 콜라주 작품에 사용된 거슬리는 신문지 이미지보다 더 컸다. 하지만 콜라주에 삽입된 이미지와 마찬가지로 워홀이 추가한 이미지는 배경에 스며든 분명한 메시지를 담고 있다. 퇴색된 색채로 인쇄된 장미빛 도브 비누와 낮은 채도의 푸른 제너럴 일렉트릭 로고는 신성한 장면 속에서 존재감을 발휘한다. 빛과 어둠을 분리하신 하느님이 자신의 피조물에 대해 "좋았다"고 한 것을 상업적으로 차용한 제너럴 일렉트릭의 슬로건은 "빛에 좋은 것들을 더해주다"였다. 게다가 예수님의 세례식에 강림한 성령은 비둘기Dove의 모습을 띠지 않았던가? 혹자는 지나치게 급진적으로 재해석된 실체변화實體變化(미사의 성찬 전례

때 빵과 포도주가 예수 그리스도의 거룩한 몸과 피로 변화되는 신앙의 신비.−옮긴이)에 의구심을 품을 수도 있을 것이다. 59센트라고 적힌, 매우 밝은 색 가격표는 정의하기가 좀 더 어렵다. 슈퍼마켓에서 구입한 〈최후의 만찬〉 복제품의 가격이었을까? 숭배의 발로이든, 불경의 결과이든, 작가가 사망하던 해에 집착하고 있던 이 주제(그림 26)는 다빈치의 성취에 대한 오마주이며 워홀 본인의 신앙의 보편성에 대한 믿음의 증거일 것이다.

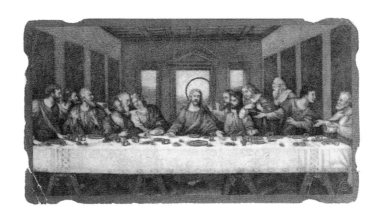

**그림 25 줄리아 워홀라의 상본像本**
폴 워홀라 가족 컬렉션

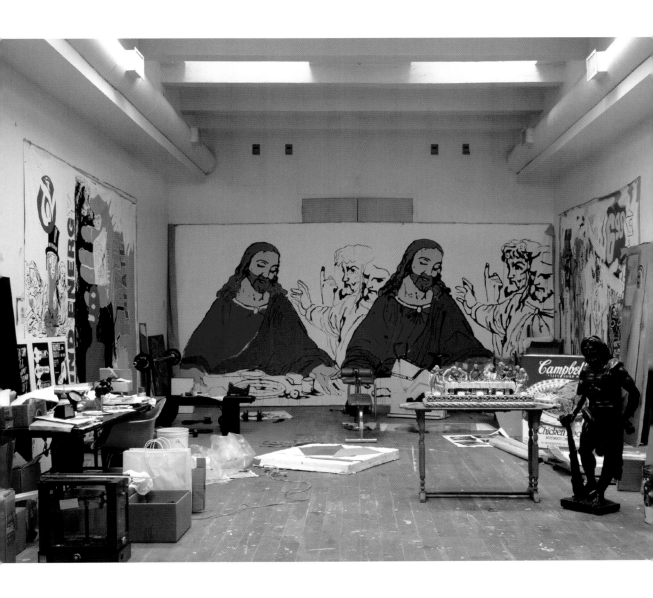

그림 26 워홀의 사망 당시 그의 스튜디오, 1987년

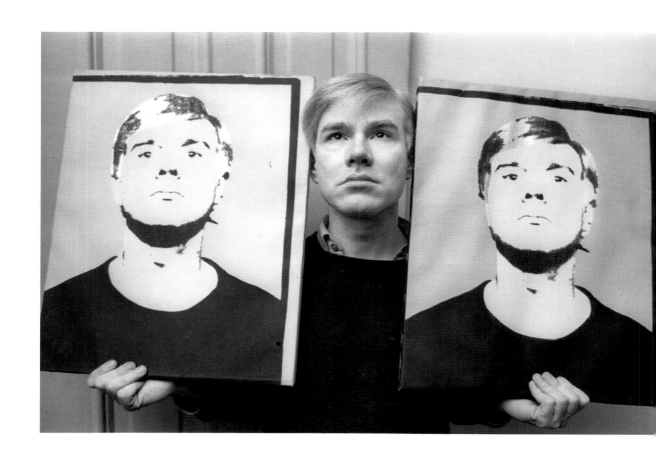

두 개의 초상화를 들고 있는 워홀, 1962년

앤디 워홀은 1928년 펜실베이니아 주의 피츠버그에서 태어났다. 1945년 카네기 공과대학교에 입학해 회화적 디자인Pictorial Design을 공부했다. 1949년 졸업 후에 뉴욕으로 이주했고 광고업계에서 일러스트레이터로 빠르게 성공했다.

1950년대 후반에 제작한 초기작은 인쇄 광고와 만화책에서 차용한 소재를 모조 벤데이 도트를 이용해 손으로 작업한 것이다. 1961년 로이 리히텐슈타인의 작품을 본 뒤에 워홀은 기존 기법을 버리고 캔버스에 사진을 실크스크린으로 인쇄하는 방식으로 전환했다. 1963년부터 1968년까지 예순 편 이상의 영화와 수많은 회화, 소묘, 조각 작품을 만들어냈는데 모든 작품에는 당대의 대중적, 상업적 문화가 반영돼 있

다. 워홀은 반복 기법을 통해 예술을 하나의 상품으로 전환시켰다. 특히 스크린 인쇄 기법은 작가의 손이 해야 할 역할을 최소화화면서 예술을 대량생산과 상품의 시대로 인도했다.

선글라스와 밝은 금발 가발로 유명한 워홀은 1960년대 뉴욕의 화려함을 상징하는 존재이자 팝아티스트의 전형으로 자리 잡았다. 1970년대에는 작품 활동이 비교적 적었지만 1980년대 들어 비평적, 상업적 성공을 거두며 다시 전성기를 구가했고 여기에는 당시 뉴욕 미술계를 지배하던 젊은 작가들과의 활발한 교류도 한몫을 했다. 워홀은 1987년 간단한 수술을 받은 후 예기치 않게 사망했다. 그는 20세기 후반 미국 문화에서 가장 중요한 인물이었으며 예술과 유명인에 대한 독특한 구상에서 비롯된 효과는 지금까지 여전하다.

# 도판 목록

## 도판 저작권

70

# 찾아보기

| 모마 아티스트 시리즈 |

## 앤디 워홀
Andy Warhol

| **1판 1쇄 인쇄** | 2014년 10월 17일 |
| **1판 1쇄 발행** | 2014년 10월 27일 |

| **지은이** | 캐럴라인 랜츠너 |
| **옮긴이** | 고성도 |

| **발행인** | 양원석 |
| **편집장** | 송명주 |
| **책임편집** | 이지혜 |
| **교정교열** | 박기효 |
| **전산편집** | 김미선 |
| **해외저작권** | 황지현, 지소연 |
| **제작** | 문태일, 김수진 |
| **영업마케팅** | 김경만, 정재만, 곽희은, 임충진, 장현기, 김민수, 임우열 |
| | 윤기봉, 송기현, 우지연, 정미진, 윤선미, 이선미, 최경민 |

| **펴낸 곳** | (주)알에이치코리아 |
| **주소** | 서울시 금천구 가산디지털2로 53, 20층 (가산동, 한라시그마밸리) |
| **편집문의** | 02.6443.8855    **구입문의** 02.6443.8838 |
| **홈페이지** | http://rhk.co.kr |
| **등록** | 2004년 1월 15일 제2-3726호 |

| ISBN | 978-89-255-5409-9 (04600) |
| | 978-89-255-5336-8 (set) |